ELISA SIGHICELLI
FROST

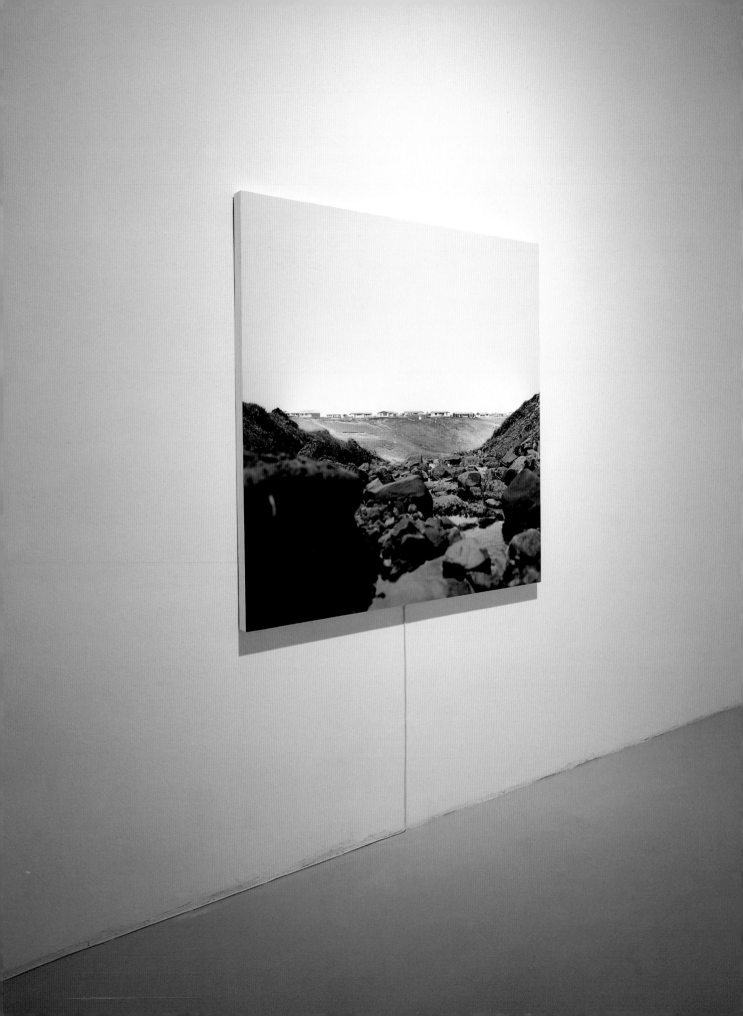

ELISA SIGHICELLI
FROST

texts by / testi di

Marcella Beccaria

David Hunt

CHARTA

Design / Progetto grafico
Gabriele Nason

Editorial coordination /
Coordinamento redazionale
Emanuela Belloni

Editing / Redazione
Sara Tedesco
Harlow Tighe

Translation / Traduzione
Graeme Thomson
Gino Bernocchi

Press office / Ufficio stampa
Silvia Palombi Arte & Mostre,
Milano

Cover / Copertina
Iceland: Icebergs, 2001
detail / particolare

Back cover / Retro di copertina
Iceland: Kitchen, 2001

p.2
Iceland: Village, 2001

The artist wishes to thank
Ringraziamenti
John Aiken, Marcella Beccaria,
Gabriele Della Bianca,
Tim Dawson, Enrico David,
Michael Dyer Associates,
Maria Falabella, Laure Genillard,
David Hunt, Elias Ivarsson,
Pino Lanzafame, Ruben Levi,
Tommaso Mattina,
Francesca Pasini, Eva Tait,
Salvatore Vada, Paolo Vandrash,
Petur Umbertson, Gwénolée
and Bernard Zürcher,
Gagosian Gallery,
Galleria Gio' Marconi,
and Charta.

Photographic Credits
Crediti fotografici
Didier Lhonorey,
Jean Luis Losi,
Tommaso Mattina,
Eutropio Rodriguez,
Paolo Vandrash.

Edizioni Charta
via della Moscova, 27
20121 Milano
Tel. +39-026598098/026598200
Fax +39-026598577
e-mail: edcharta@tin.it
www.chartaartbooks.it

Printed in Italy

This book is published on the occasion
of the exhibition of Elisa Sighicelli
Frost

Questo volume è stato realizzato in occasione
della mostra di Elisa Sighicellli
Frost

Gagosian Gallery, Beverly Hills,
May / maggio 12 - June / giugno 23, 2001

Galleria Gio' Marconi, Milano,
February / febbraio 28 - March / marzo 31, 2001

*This project was made possible by the generous support
of the Boise Scholarship, London, which allowed the
artist to live and work in Iceland.*

*Questo progetto è stato reso possibile grazie alla Boise
Scholarship di Londra, che ha permesso all'artista di
vivere e lavorare in Islanda.*

Iceland: Blue Bed, 2001

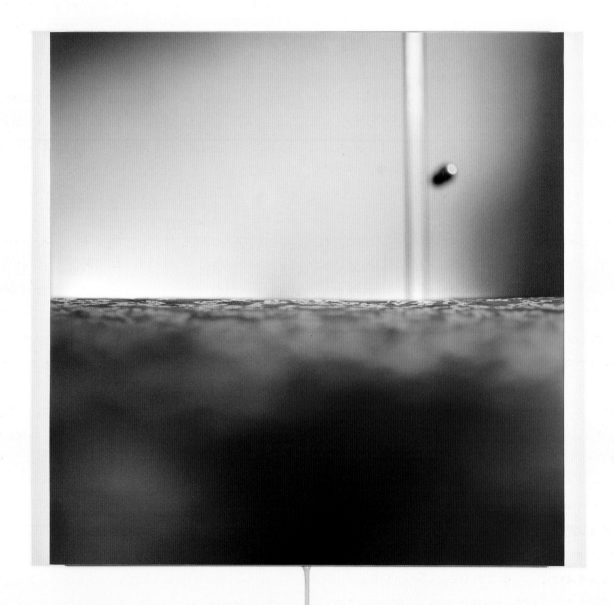

Far from Home:
Elisa Sighicelli

Marcella Beccaria

Whatever became of Emily Dickinson, alone in a room, composing her verse as she whiled away her own life within the delimited space of the paternal home in Amherst , Massachusetts? ... Is this an image we can still comprehend, outwith the place and socio-historical conditions which produced it, or is it, rather, something transmitted in the form of a vision whose perfect immobility escapes us, being too far removed from our present condition? For is it not the very impossibility of remaining in the one place and its consequent redefinition of the identities of those who – whether by choice or necessity – find themselves on the move that most properly describes our contemporary world, and that inevitably modifies our comprehension and vision of the real?

London, Varigotti, Budapest, Santiago de Compostela, Los Angeles, Cuba and most recently Iceland: these are some of the places that up to now have been the departure point for Elisa Sighicelli's works. Whether as a temporary residence or object of a short visit, each place has marked a significant moment for the artist in her continual definition of new experiences and in the subtle but radical shifts in her own work. From her early pictures, shot in London, where the facades of houses are presented as possible screens projecting an intimacy that both attracts and at the same time excludes the observer, to later works in which she has explored innumer-able internal spaces, Sighicelli has physically stepped over the threshold of many buildings without one might say, ever having found a home.

Sighicelli's works set in Italy arise from her encounter with holiday homes, places that seem to stage their capacity to become cozy environments but that are unable to play the role of a real home for more than a few weeks a year. Continuing her investigations, the artists has subsequently moved on to photograph hotel rooms and short-lease holiday apartments, including in her visual field crucial details of the interior decor, but rendering them in such a way that they become difficult to classify or locate geographically. It is as though Sighicelli herself, in entering one of these photographed rooms were struck by a sensation of déjà–vu. A chair placed in a certain corner of the room seems to recall something, just as the bright reflection on the floor leaves in suspension a narrative that is otherwise unexpressed.

The sense of suspension is strongly present in Elisa Sighicelli's works. Each of her photographs fixes her encounter with a given place, but it is in her own studio that the artist subsequently elaborates the image through processes that modify the initial medium. As Susan Sontag says, every photograph, as soon as it is taken, carries within it a small death. The time of the photographic image is a time that

pertains to the past and looking again at one of our own photographs can, as we all know, be an emotionally charged experience. Intervening on her own images through the use of neon light and thick black paint, Sighicelli constructs light boxes, where the effects of light and shadow are the result of deliberate choices that modify both the look and actual nature of the initial image. By creating a different temporal dimension, Sighicelli deliberately contradicts what had appeared to be an essential characteristic of the photographic image. Her partially back-lit photographs actually extend the time of the image, as each picture is consigned to an elastic present that continues to reactualize itself before the observer. At the same time, Sighicelli breaks out the two-dimensional plane of photography. By opening it up to a continuous fluctuation with the three-dimensional space she makes each picture the possible vision of a mental projection.

A stay in Iceland was the starting point for Sighicelli's most recent group of works which comprise both interiors and landscapes. Compared to the subjectively shot images of her past work, the Iceland pictures are constructed according to a staggered perspective. In the case of the interiors the point of view has the effect of enlarging and even monumentalizing certain elements of the decor. As though she were seeking to attain greater adhesion to the rooms she encounters, Sighicelli

seems to bring the observer's eye closer to the floor, beckoning us into environments that, though supposedly welcoming, are in fact somewhat hostile and out of scale. The outline of a table, a couple of chairs or the corner of the bed in each of the rooms visited by the artist become eerily familiar details as each successive image constantly renews a process of recognition. The resulting possibility that suddenly, before our very eyes these objects might literally come alive, corresponds to Freud's notion of *Unheimlich* – the uncanny.

Though attracted by a certain condition that might be called nomadic, in reality Sighicelli seems to contradict this, seeking a possible idea of home in the places she photographs. As Gaston Bachelard notes in his *The Poetics of Space* the first house we live in definitively forms our idea of home, furnishing us with an ineluctable memory. "We are the diagram – he writes – of the functions of inhabiting that particular house, and all other houses are but variations on a fundamental theme. The word habit is too worn a word to express this passionate liaison of our bodies, which do not forget, with an unforgettable house."

That the places of Sighicelli's images are above all places of the mind becomes even clearer thanks to the presence in many of the pictures of a window or at least part of one. However, Sighicelli's win-

dows, even those of the Icelandic houses, potentially saturated with panoramic views and colors, are never transparent. They are, rather, opaque membranes that let the light through yet do not feel the need to permit themselves to be pierced by a gaze that might anchor them to their physical geographic context.

Besides interiors, Sighicelli has also photographed a series of Icelandic landscapes. Here too the chosen perspective is so close to the ground that each image attains a perfect balance between earth and sky. In this way only the line of the horizon remains perfectly in focus, while the artist's treatment of the image brings out details of the landscape that though they look near are physically unreachable. The point where heaven and earth meet is the favoured place of myth, where the light that shines is no longer simply a ray of photons emanated by the sun but the reflection of some hypothetical elsewhere. As ideas of inaccessible places, Sighicelli's Icelandic landscapes become the specular image of the interiors of the houses she has encountered and photographed along the way.

But did Emily Dickinson ever feel homesick?

Iceland: Beach, 2001

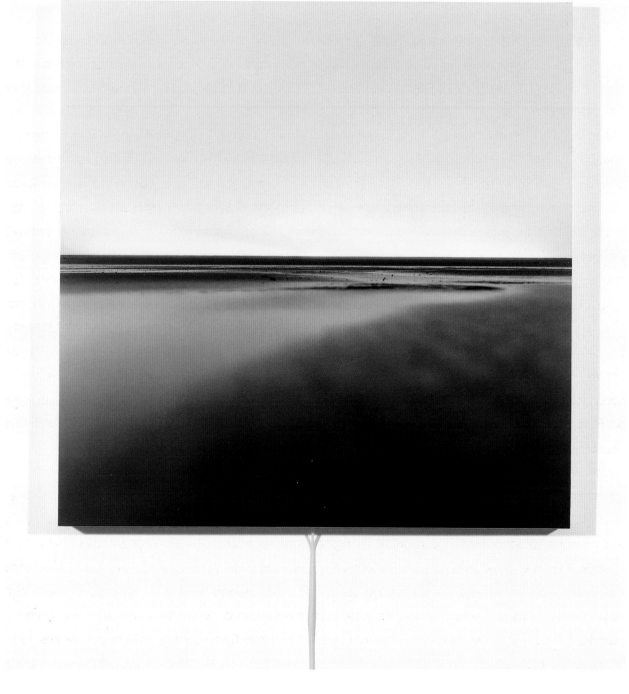

Lontano da casa: Elisa Sighicelli

Marcella Beccaria

Cosa ne è stato di Emily Dickinson, seduta in una stanza, che compone i suoi versi trascorrendo la propria vita nello spazio definito della casa paterna ad Amherst, in Massachusetts? ... Riusciamo ancora a capire questa immagine, al di là del luogo e delle condizioni storico-sociali che l'hanno prodotta, o ce la tramandiamo piuttosto come una visione la cui immobile perfezione ci sfugge, in quanto troppo lontana dalla nostra condizione contemporanea? L'impossibilità di restare fermi e la conseguente ridefinizione dell'identità di chi, per necessità o per scelta, si mette in viaggio: questa sembra essere la dimensione che più ci appartiene e che inevitabilmente modifica la nostra comprensione e la nostra visione del reale.

Londra, Varigotti, Budapest, Santiago de Compostela, Los Angeles, Cuba e ultimamente l'Islanda, sono alcuni dei luoghi che fino ad ora hanno fornito ad Elisa Sighicelli spunto per elaborare le proprie opere. Scelto come temporanea residenza, o brevemente visitato, ciascun luogo è stato per l'artista un momento importante per la progressiva definizione di nuove esperienze e di sottili ma radicali passaggi all'interno del proprio lavoro. Dalle prime immagini scattate a Londra, dove facciate di abitazioni sono rese come possibili schermi che proiettano un'intimità che attira ma allo stesso tempo esclude chi guarda, a lavori successivi attraverso i quali l'artista ha esplorato molti spazi interni, Sighicelli ha oltre-

passato fisicamente la soglia di molti edifici, senza però, si direbbe, mai trovare una casa.

Le opere ambientate in Italia nascono dall'incontro con abitazioni destinate alle vacanze, ambienti che sembrano pronti ad inscenare la propria capacità di trasformarsi in luoghi accoglienti, ma abili a impersonare il ruolo di case solo per poche settimane l'anno. Successivamente, l'artista ha continuato la sua ricerca fotografando stanze d'albergo e locali destinati ad affitti temporanei, accogliendo all'interno del proprio campo visivo essenziali dettagli degli arredi interni, rendendoli difficilmente tipicizzabili e scarsamente riconducibili alla specifica appartenenza geografica. È come se Sighicelli, per prima, entrando in ciascuna delle stanze fotografate, fosse stata colta da una sensazione di *déjà-vu*. Quella sedia, messa in un certo angolo della stanza, sembra ricordare qualcosa, così come quel forte riflesso sul pavimento lascia sospesa una narrazione altrimenti non espressa.

La sospensione è una dimensione fortemente presente nelle opere di Elisa Sighicelli. Ogni fotografia scattata fissa l'incontro con un dato luogo ma è all'interno del proprio studio che successivamente l'artista elabora l'immagine operando scelte che modificano la natura del medium iniziale. Come ci ha chiarito Susan Sontag, nella nostra era così radicalmente segnata dalla massiccia presenza delle

immagini, ogni fotografia, anche se appena scattata, porta comunque in sé una piccola morte. Il tempo dell'immagine fotografica è un tempo che spetta al passato e riguardare una foto che ci appartiene – lo sappiamo tutti – è sempre un'esperienza carica di intense emozioni. Intervenendo con mezzi tecnici sulle proprie immagini, attraverso l'uso della luce al neon e di una densa pittura nera, Sighicelli costruisce dei light-boxes, dove la luce e l'ombra sono frutto di deliberate scelte che modificano l'aspetto e la natura dell'immagine iniziale. Costruendo una diversa dimensione temporale, Sighicelli deliberatamente contraddice quella che sembrava essere una caratteristica imprescindibile dell'immagine fotografica. Le sue fotografie parzialmente retro-illuminate estendono infatti il tempo dell'immagine, consegnando ciascuna a un presente esteso che continuamente si attualizza davanti a chi guarda. Al tempo stesso, Sighicelli sfonda la bidimensionalità della fotografia, e aprendola a una continua fluttuazione con lo spazio tridimensionale, ne attualizza la possibilità di diventare visione di una proiezione mentale.

Un soggiorno in Islanda è stato lo spunto per la più recente serie di opere che comprendono interni e paesaggi. Rispetto a lavori precedenti, le cui immagini erano scattate in soggettiva, le opere ambientate in Islanda sono costruite secondo uno sfalsamento prospettico. Nel caso degli interni il punto di vista scelto ingigantisce e quasi monumentalizza parti degli arredi ritratti. Come se cercasse una maggiore aderenza con le stanze incontrate, Sighicelli sembra portare l'occhio di chi guarda più vicino al pavimento, con il risultato di farci entrare in ambienti fatti per accoglierci, ma pure lievemente ostili e un po' fuori scala. Il profilo di un tavolo, una coppia di poltroncine o l'angolo di letto di ciascuna delle stanze visitate dall'artista, diventano dettagli inquietantemente familiari. Ogni immagine rinnova costantemente un processo di riconoscimento. La conseguente possibilità che d'improvviso, davanti ai nostri occhi, gli oggetti si animino di nuova vita e calore è la nota condizione descritta da Freud come il perturbante.

Attratta da una certa condizione nomade, Sighicelli sembra in realtà contraddirla, ricercando nei luoghi fotografati un'idea potenziale di casa. Come nota Gaston Bachelard nel suo *Poétique de l'espace* la prima casa nella quale abbiamo vissuto ha definitivamente formato la nostra idea di abitazione dotandoci di una memoria alla quale non possiamo più sfuggire. "Siamo il diagramma – scrive Bachelard – delle funzioni dell'abitare quella particolare casa, e tutte le altre case non sono che variazioni su quel tema originario. La parola abitudine è un termine ormai troppo logoro per poter esprimere quell'intenso legame che i nostri corpi, che non dimenticano, stabiliscono con una casa indimenticabile".

Che i luoghi presenti nelle immagini dell'artista siano soprattutto luoghi della mente emerge con ulteriore chiarezza dalla presenza in molte delle immagini di una finestra, o di un suo dettaglio. Le finestre di Elisa, anche quelle delle case islandesi, potenzialmente sature di panorami e colori, non sono mai trasparenti aperture. Sono invece opache membrane che lasciano penetrare la luce e non sentono mai la necessità di lasciarsi attraversare da uno sguardo che potrebbe ancorarle al loro fisico contesto geografico.

Accanto agli interni, in Islanda Sighicelli ha anche fotografato una serie di paesaggi. Il punto di vista scelto, anche in questo caso, è così prossimo al terreno che ciascuna immagine risulta un perfetto bilanciamento di terra e cielo. Il fuoco viene così ad inquadrare nitidamente solo la linea dell'orizzonte, mettendo in risalto grazie al trattamento dell'immagine dettagli del paesaggio, apparentemente vicini ma fisicamente irraggiungibili. Dove la terra incontra il cielo è il luogo prediletto dal mito, là dove brilla una luce che non è più soltanto un fascio di fotoni emanati dal sole, ma piuttosto un riflesso di un ipotetico altrove. Idee di luoghi inafferrabili, i paesaggi islandesi di Sighicelli, diventano speculari agli interni delle case via via incontrate e fotografate.

Ma Emily Dickinson avrà mai provato nostalgia di casa?

Expectant Light
David Hunt in conversation
with Elisa Sighicelli

David Hunt: Looking over your photographs, I get the impression that you are limiting yourself to certain forms: a chair, a bed, a table, a window. But in constraining yourself with these ordinary, domestic structures you seem able to coax out a whole range of feelings: isolation, absence, desolation, quietude. Can you explain how this minimalist formal rhetoric somehow yields a sense of multiplicity. How, for example, does a simple shower cubicle with a sliding glass door become both a kind a of claustrophobic cell and a place of cleansing, almost sacral light?

Elisa Sighicelli: This sense of multiplicity comes from the openness of my images. I think that domestic details strongly imply the presence of a subject. In this case, the missing subject, (there are never any people in my photos) becomes the viewer. I confront the viewer with images that he or she already knows – say, an open window, a linoleum kitchen floor, or the slatted light pouring through a Venetian blind. These are images and phenomena that everyone is familiar with from day-to-day experience, or as depicted in films. So the viewer's own memories and narratives are suddenly center stage.

I specifically chose to photograph interiors without personal belongings in order to keep the narrative more suspended. Instead of the determined meaning one might get from, say, certain magazines strewn across a desk, or a pile of clothes lying in a heap on the floor, each pared down interior

becomes evocative in a non-specific way. Take, for example, *Iceland: Bathroom;* you read it as a claustrophobic cell or a place of cleansing, but one could also see it as the scene of a crime. Ambiguity — in lighting, choosing the site, and setting up the tableau — is my central aesthetic concern.

Returning to your first question, the electric light (within the lightbox) placed behind the bathroom window in the photograph, highlights the feeling of claustrophobia because it gives the sense of an inviting open space behind the window. The light beckons us toward this warmly enveloping space outside the window, but at the same time, we must accept the fact that we are confined to the tiled bathroom's tight quarters. Furthermore the sense of "sacral light" that you mention is perhaps suggested by the traditional notion of light as a symbol of the "divine," even though, in my picture, the context is completely mundane.

DH: Much has been made of the uncanny effect your photographs produce. Typical responses vary from "estrangement," "defamiliarization," and "vertiginous" to an eerie sense of anonymity. For me these ghostlike traces are most apparent in the doubling of an object and its shadow. In one photo a table casts a crisp black oblong on a polished wood floor. The shadow itself is solid, seemingly impenetrable. The shadow nearly becomes the alter-ego of this simple Victorian endtable, as if the

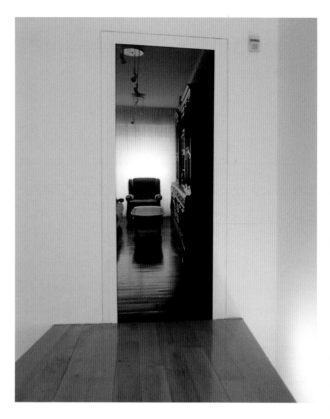

furniture itself has undergone a schizophrenic break or rupture. Can you explain how you stage a photograph like this? How do inanimate objects and their shadow selves gain a corporeal presence?

ES: My photographs are always shot with available lighting; mainly daylight with long exposures. (I don't use studio lighting). They are never simply documentary shots because I prefer to create an atmosphere, instead of representing a place. Often I like to emphasize the chiaroscuro. Somehow the shadows simplify the image by obscuring details, hence cloaking an ordinary scene in a mysterious

shroud. It's important to keep in mind that the shadows are not there for an ominous neo-noir effect, or even a mood of Gothic creeping dread. Rather, the shadows specifically stress the suspense.

The selective lighting of the photo from behind the lightbox, by being present, actual, and "alive," also suggests suspension, the feeling that something, anything, might happen. In some works the electric light is diffused in the background of the photograph and not through the object which appears more "solid," three-dimensional, and present in the back-lit background. For instance in *Budapest: Armchair*, the electric light back-lights the window but the table and the armchair are not back-lit. So they become separate from the lit background and acquire the corporeal presence you were talking about. Unfortunately, selective lighting's depth effect – experienced when you see the lightbox – is lost in reproduction. The work becomes a flat photograph again.

DH: Many critics have commented on the sense of expectation your photographs give rise to; and, in past interviews, you have described your attempt to have the viewer "complete" the photograph, or fill in the missing narrative with their own personal history. But expectation seems to play out more as a literal waiting game. The flickering votive candle in *Near to Nothing* (1998), for example, seems to be waiting for the unknown tenant that originally lit the

flame. The candle becomes a memorial to its own fleeting grandeur, as well as a negative placeholder for the absent person who arranged the candle on top of the matchbook and left it burning in the dim kitchen light. My question, then, is: do you envision characters or personalities occupying each scenario, and then edit them out, or are you going for a more ideal state composed simply of quotidian domestic props?

ES: I find it interesting that you can read a simple candle as a votive candle with religious connotations. My intent was to render that corner in the kitchen more "dramatic" through the lighting, but with the minimal intervention of a tiny candle. Conceptually, it is a photograph about light: without

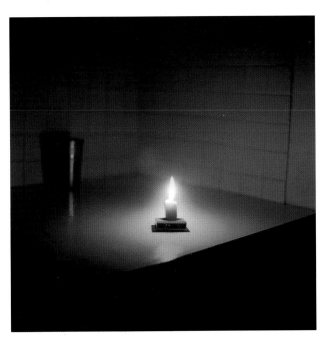

the candle the scene would be black, and it is this light that defines the space and articulates the textures. But, it is also a work about time (as are all my works): the technique I use of partially back-lighting only certain areas of the photograph creates a temporal paradox, a suspension between the present of the electric light and the past of the photograph. While photography, by its nature, fixes a moment that automatically becomes a part of the past, the electric light keeps that instant continuously present and open. *Near to Nothing* and the other works with candles are almost a literal example of adding a temporal dimension to the photograph. The electric light is placed behind the depicted flame and it suggests real time passing as well as the candle consuming, but it is always the same instant kept alive. Going back to your question, I don't imagine characters for each scenario and then edit them out. I imagine myself or the viewer as a subject. As I mentioned before, I very consciously try to present a scene as a generic set for the viewer. I like these domestic spaces because of their propensity to become uncanny, close and distant at the same time. Especially with the addition of the electric light in the lightbox, they become alive again almost like déjà-vu.

DH: When I looked at *Iceland Twin Beds*, a crouching low-angle shot of what appears to be a Motel or Hostel bedroom, I immediately thought of how

American chain hotels like Holiday Inn or Best Western try so hard to convey a sense of "home sweet home." There's this desperate sensation that you just can't shake when you look at a large dresser or wardrobe knowing that you'll only be staying for a night. In striving so hard to serve the customer with "total hospitality," hotels end up going to absurd lengths to recreate the comforts of home. I was especially reminded of this eagerness to please when looking at the *Budapest* series. In one photograph, a writing desk, a hardback chair, and a closed curtain emitting a thin sliver of light are the only compositional elements. They're almost a still life of obsolete

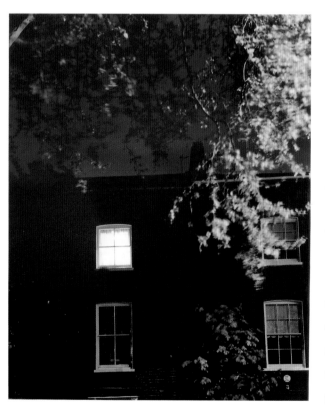

or useless forms, considering that one rarely, if ever, sits down at one of these desks and actually writes. Additionally, the desk is not equipped with paper, pens, a computer, or any of the tools used for writing. The barren desk, then, is almost a prop. While it doesn't possess the same hopelessly ingratiating aspect of say, a kitsch landscape painting or a floral patterned bedspread (decorator accents that crop up in American hotels) they still seem to exude this forlorn, almost lonesome aura. Do you think that your photographs comment on the inability to feel comfortable when one is away from home? Or, more to the point, one's inability to feel relaxed and unself-conscious in their own home?

ES: Yes, I think that my work comments on our self-consciousness in our immediate surroundings. A feeling between familiarity and estrangement, when ordinary things become close and distant at the same time. The selective backlighting of the photograph highlights this feeling of estrangement and defamiliarization. An open window or a billowing drape become more intense and lucid, but somehow haunting. The problem is that it's impossible to understand the backlighting effect in catalogue reproductions. Therefore, people generally talk about the work just in terms of its subject matter. But this is only half of it. I am interested in how my manipulation of the electric light complements the subject matter, in how that translates formally into

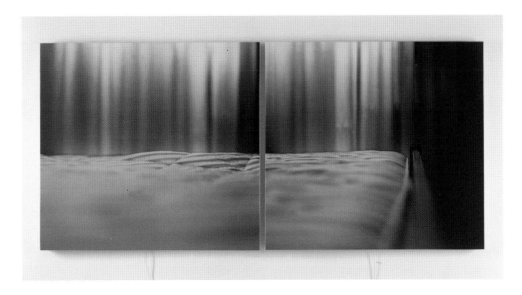

the "space" of the photograph, and how it contradicts the photo's inherently two-dimensional nature. I have always been interested in activating another space beyond the surface of the photo. For instance, in *Kennington Road* where the electric light placed behind the depiction of the window suggests another space behind it. I had been looking for ways to divide the space of the photo into different planes (this is especially evident in the landscape works, where there is a difference between what is distant and illuminated, and what is in the foreground and blurred) or, as we said before, in giving the illusion of materiality to selected objects (as in *Santiago: Curtain* where one can feel the materiality and texture of the curtain and at the same time the impalpable quality of the light.)

DH: *Kjolur: Desert* best demonstrates your use of classical painting conventions to deal with perspective. But what I find fascinating is that you replace the traditional converging vanishing point with a horizon line that almost perfectly bisects the photograph. Instead of an infinite regress conveyed by a strong foreground and a retreating, or fading, background, you manage to create a sense of near and far by giving the upper half of the photo the porous ethereal quality of a hazy sky and the bottom half a sense of rock-solid impenetrability. Each half commands equal space, but the relative density of their surfaces establishes depth. We "dive into" the aqueous sky so to speak, while the opaque foreground practically repels us. Can you comment on the influences of painting in your work?

ES: Painting has always been in the back of my mind. Artists as varied as Morandi, Friedrich, Richter,

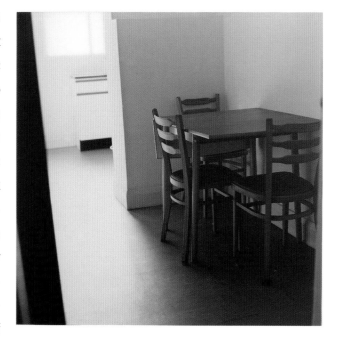

Vermeer, Georges de La Tour and the entire tradition of Italian painting have always been influences. But at the same time, I left Italy nine years ago to escape the stifling academic tradition there. I decided to study sculpture in London. In the two years during my MA at the Slade School of Art I worked with photography and light as materials that could be manipulated in a plastic, sculptural sense. So I think that my work has pictorial aspects in terms of composition, colors, and subject matter, but presents a very strong sculptural heritage in the way that I play with the photographic potential for three-dimensionality. This sculptural interest is even more evident in installation works where photographs of doors are actual size and installed directly into the walls. Going back to the work *Kjolur: Desert* that you were talking about, I thought of the blurred foreground as a way of letting the viewer participate in the photograph; a sense of movement as if the viewer were walking inside the photograph.

Luce in attesa
David Hunt a colloquio
con Elisa Sighicelli

David Hunt: Esaminando le tue fotografie, ho l'impressione che tu ti limiti a certe forme: una sedia, un letto, un tavolo, una finestra. Ma vincolandoti a queste strutture ordinarie, domestiche, sembra che tu riesca a ottenere un'intera gamma di sensazioni: isolamento, assenza, desolazione, calma. Puoi spiegare come fa questa retorica formale minimalista a dare in qualche modo un senso di molteplicità? Come fa per esempio un semplice box-doccia con la porta scorrevole di vetro a diventare sia una specie di cella claustrofobica sia un luogo di luce purificatrice, quasi sacrale?

Elisa Sighicelli: Questo senso di molteplicità deriva dalla natura aperta delle mie immagini. Penso che i dettagli domestici implichino fortemente la presenza di un soggetto. In questo caso, il soggetto mancante (non ci sono mai persone nelle mie foto) diventa l'osservatore. Metto a confronto l'osservatore con immagini che già conosce – per dire, una finestra aperta, un pavimento di cucina in linoleum, o la luce a strisce che filtra attraverso una tenda veneziana. Sono immagini con cui ognuno ha familiarità per esperienza quotidiana o per averle viste nei film. Così i ricordi e le narrazioni dell'osservatore diventano all'improvviso protagonisti.
Scelgo di fotografare interni senza effetti personali apposta per tenere la narrazione più sospesa. Invece del significato determinato che si potrebbe ricavare, per dire, da certe riviste sparpagliate su una scrivania, o da un cumulo di vestiti ammucchiati sul pavimento, ogni interno ridotto all'essenziale diventa evocativo in un modo non specifico. Prendi, per esempio, *Iceland: Bathroom*; tu la leggi come cella claustrofobica o luogo di purificazione, ma si potrebbe anche vedere come la scena del delitto. L'ambiguità – nell'illuminazione, nella scelta del posto e nell'allestimento della situazione – è la mia preoccupazione estetica centrale.

Tornando alla tua prima domanda, la luce elettrica (all'interno del lightbox) collocata dietro la finestra del bagno nella fotografia sottolinea il senso di claustrofobia perché dà la sensazione di un invitante spazio aperto fuori dalla finestra. La luce ci chiama verso questo spazio caldamente avvolgente fuori dalla finestra, ma allo stesso tempo dobbiamo accettare il fatto che siamo confinati nell'ambiente ristretto del bagno. Inoltre il senso di "luce sacrale" di cui parli è suggerito forse dalla concezione tradizionale della luce come simbolo del "divino", anche se, nella mia foto, il contesto è completamente terreno.

DH: Si è parlato molto dell'effetto misterioso che le tue fotografie producono. Le reazioni tipiche variano da "straniamento", "defamiliarizzazione" e "vertiginoso" a un senso soprannaturale di anonimità. Per me queste tracce spettrali sono più evidenti nella duplicazione dell'oggetto e della sua forma. In una foto, un tavolo getta un'ombra oblunga nitida e nera su un pavimento di legno levigato. L'ombra è solida, appa-

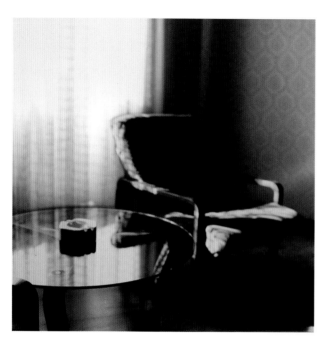

rentemente impenetrabile. L'ombra diventa quasi l'alter ego di questo semplice tavolino vittoriano, come se il mobile avesse subito una rottura o una scissione schizofrenica. Puoi spiegare come fai ad allestire una foto come questa? Come fanno gli oggetti inanimati e le loro ombre a conquistare una presenza corporea?

ES: Le mie foto sono sempre scattate con la luce disponibile; per lo più luce naturale, con lunghe esposizioni. (Non uso illuminazione da studio). Non sono mai semplicemente foto documentarie, perché preferisco creare un'atmosfera piuttosto che rappresentare un luogo. Spesso mi piace enfatizzare il chiaroscuro. In un certo senso le ombre semplificano l'immagine, oscurando i dettagli e di conseguenza avvolgendo una scena ordinaria in un velo di mistero.

È importante tenere a mente che le ombre non sono lì per un sinistro effetto neo-noir, o per un senso di terrore insinuante di stampo gotico. Piuttosto, le ombre sottolineano specificamente la *suspense*. Anche l'illuminazione selettiva della foto da dietro il lightbox, per il fatto di essere presente, reale e "viva", suggerisce la sospensione, la sensazione che potrebbe accadere qualcosa, qualunque cosa. In alcune opere la luce elettrica viene diffusa sullo sfondo della fotografia e non attraverso l'oggetto che appare più "solido", tridimensionale e presente nello sfondo illuminato da dietro. Per esempio, in *Budapest: Armchair*, la luce elettrica illumina, da dietro, la finestra, ma non il tavolo e la poltrona. Così questi ultimi oggetti diventano separati dallo sfondo illuminato e acquistano la presenza corporea di cui parlavi. Purtroppo l'effetto di profondità dell'illuminazione selettiva, effetto che si prova quando si vede il lightbox dal vero, nella riproduzione si perde. L'opera torna a essere una fotografia piatta.

DH: Molti critici hanno commentato il senso di attesa che le tue fotografie generano; e in interviste passate hai descritto il tuo tentativo di spingere l'osservatore a "completare" la fotografia o a riempire la narrazione mancante con la sua storia personale. Ma questa attesa sembra giocare il ruolo dell'"aspettare" in senso letterale. La tremolante candela votiva di *Near to Nothing* (1998), per esempio, sembra aspettare lo sconosciuto inquilino che aveva acceso la fiamma. La

candela diventa un monumento al proprio fugace splendore ma anche un sostituto negativo della persona che ha sistemato la candela stessa sopra la scatola dei fiammiferi e l'ha lasciata bruciare nella luce fioca della cucina. Quindi la mia domanda è questa: tu immagini persone o personaggi che occupano ciascuna scena e successivamente li elimini, oppure cerchi di ottenere uno stato più ideale composto semplicemente di oggetti di scena quotidiani e domestici?

ES: È interessante per me vedere come riesci a interpretare una semplice candela come candela votiva dalla connotazione religiosa. Il mio intento era quello di rendere più "drammatico" quell'angolo della cucina tramite l'illuminazione, ma solo con l'intervento minimo di una piccola candela. Da un punto di vista concettuale, è una foto che ha per tema la luce: senza la candela la scena sarebbe nera, ed è questa luce ciò che definisce lo spazio e differenzia le superfici. Ma è anche un lavoro che ha per tema il tempo (come del resto tutto i miei lavori): la tecnica che uso io, di illuminare parzialmente da dietro solo certe aree della fotografia, crea un paradosso temporale, una sospensione tra il presente della luce elettrica e il passato della fotografia. Mentre la fotografia, per sua natura, fissa un momento che diventa automaticamente parte del passato, la luce elettrica mantiene quell'istante continuamente presente e aperto. *Near to Nothing* e gli altri lavori con le candele sono quasi un esempio letterale dell'aggiungere alla foto una dimensione temporale. La luce elettrica è collocata dietro la fiamma rappresentata e suggerisce il passare del tempo reale e il consumarsi della candela, ma è sempre lo stesso istante che viene mantenuto in vita. Tornando alla tua domanda, non è che io immagini personaggi per ogni scenario e poi li elimini. Io immagino me stessa o l'osservatore come soggetto. Come accennavo prima, io tento, in maniera molto cosciente, di presentare una scena come set generico per l'osservatore. Mi piacciono questi spazi domestici perché tendono a diventare perturbanti, vicini e distanti allo stesso tempo. Specialmente con l'aggiunta della luce elettrica nel lightbox, tornano a vivere quasi come *déjà-vu*.

DH: Guardando *Iceland: Twin Beds*, un'inquadratura molto dal basso di quella che sembra la camera da letto di un motel o di un ostello, ho immediatamente pensato a come le catene americane di hotel del genere Holiday Inn o Best Western cercano in tutti i modi di comunicare un senso di "casa dolce casa". C'è questa sensazione disperata da cui non ci si riesce a liberare quando si guarda un grande cassettone o un armadio sapendo che ci si fermerà per una sola notte. Nel tentativo forsennato di dare al cliente una "ospitalità totale", gli hotel finiscono per fare uno sforzo assurdo di ricreare i comfort della casa. Mi è venuto da pensare a questa ansia di compiacere soprattutto quando guardavo la serie *Budapest*. In

una foto, gli unici elementi della composizione sono una scrivania, una sedia con lo schienale rigido e una tenda chiusa che lascia passare una sottile striscia di luce. Sono quasi una natura morta di forme obsolete o inutili, considerando che raramente, per non dire mai, uno si siede a una scrivania come quella e si mette davvero a scrivere. Per giunta, la scrivania non è dotata di carta, penne o computer, di nessuno degli strumenti che si usano per scrivere. La scrivania spoglia, allora, è quasi un arredo di scena. Se da un lato non possiede la stesso aspetto inutilmente accattivante di un quadro con un panorama kitsch, per dire, o di un copriletto a fiori (tocchi da decoratore che saltano fuori negli hotel americani), sembra però emanare lo stesso quest'aura derelitta, quasi solitaria. Pensi che le tue fotografie siano un'osservazione sull'incapacità di sentirsi a proprio agio quando non si è a casa? O, più propriamente, sull'incapacità di sentirsi rilassati e senza impacci anche quando si è a casa?

ES: Penso che il mio lavoro riguardi l'essere cosciente del rapporto di se stessi con l'ambiente circostante. Un sentimento fra familiarità e straniamento, quando le cose normali diventano vicine e distanti allo stesso tempo. L'illuminazione selettiva da dietro la foto sottolinea questo senso di straniamento e defamiliarizzazione. Una finestra aperta o una tenda che si gonfia diventano più intense e limpide, ma in qualche modo spettrali. Il problema è che dalle riproduzioni sui cataloghi è impossibile capire l'effetto dell'illumi-

nazione da dietro. Perciò, generalmente la gente parla del mio lavoro soltanto nei termini del soggetto rappresentato. Ma questo è solo metà del mio lavoro. A me interessa il modo in cui la mia manipolazione della luce elettrica integra il soggetto rappresentato, il modo in cui ciò si traduce formalmente nello "spazio" della fotografia e contraddice la natura costituzionalmente bidimensionale della foto.

Mi ha sempre interessato l'idea di attivare un altro spazio al di là della superficie della foto. Per esempio, in *Kennington Road*, dove la luce elettrica collocata dietro l'immagine della finestra suggerisce un altro spazio al di là. Ho sempre cercato dei modi per dividere lo spazio della foto in piani diversi (questo è particolarmente evidente nei paesaggi, dove c'è una differenza tra ciò che è lontano e illuminato e ciò che è in primo piano e sfocato), oppure, come dicevamo prima, dare l'illusione della materialità a determinati oggetti (come in *Santiago: Curtain*, dove si possono percepire la materialità e la trama della tenda e allo stesso tempo la qualità impalpabile della luce).

DH: *Kjolur: Desert* dimostra nel modo migliore il tuo uso delle convenzioni classiche della pittura per trattare la prospettiva. Ma ciò che trovo affascinante è il fatto che tu sostituisci il tradizionale punto di fuga convergente con una linea d'orizzonte che divide la fotografia quasi perfettamente a metà. Invece dell'infinito allontanarsi che viene comunicato da un primo

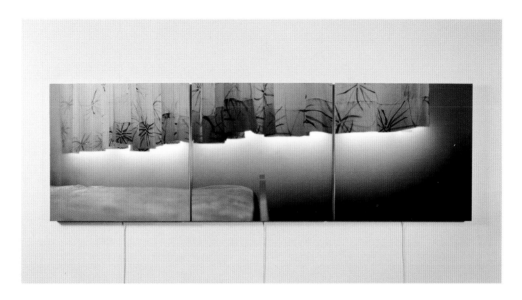

piano marcato e da uno sfondo che indietreggia o sfuma, tu riesci a creare un senso di vicino e lontano dando alla metà superiore della foto la qualità porosa, eterea di un cielo velato, e alla metà inferiore un senso di rocciosa impenetrabilità. Ciascuna delle due metà richiede uno spazio uguale, ma la densità relativa delle loro superfici stabilisce la profondità. Ci "tuffiamo" nel cielo acqueo, per così dire, mentre il primo piano opaco praticamente ci respinge. Puoi dire qualcosa sulle influenze della pittura sul tuo lavoro?

ES: La pittura è sempre stata in sottofondo nella mia mente. Artisti differenti come Morandi, Friedrich, Richter, Vermeer, Georges de La Tour e tutta quanta la tradizione della pittura italiana hanno sempre avuto influenza su di me. Ma allo stesso tempo, ho lasciato l'Italia nove anni fa proprio per sfuggire alla soffocante tradizione accademica che c'è là. Ho deciso di studiare scultura a Londra. Nei miei due anni di Master alla Slade School of Art ho lavorato con la fotografia e la luce intese come materiali che si potevano manipolare in senso plastico, scultoreo. Perciò penso che il mio lavoro abbia aspetti pittorici quanto a composizione, colori e soggetto, ma che presenti una fortissima eredità scultorea per il modo in cui gioco con le potenzialità tridimensionali della fotografia. Questo interesse scultoreo è ancora più evidente nelle installazioni dove le fotografie delle porte sono a grandezza naturale e installate direttamente nei muri. Per tornare al lavoro *Kjolur: Desert* di cui parlavi, ho pensato al primo piano sfocato come a un modo per far sì che l'osservatore prendesse parte alla fotografia; un senso di movimento come se l'osservatore stesse camminando dentro la fotografia.

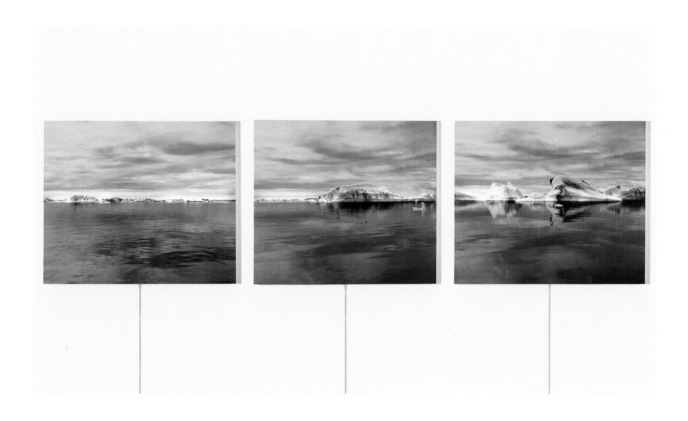

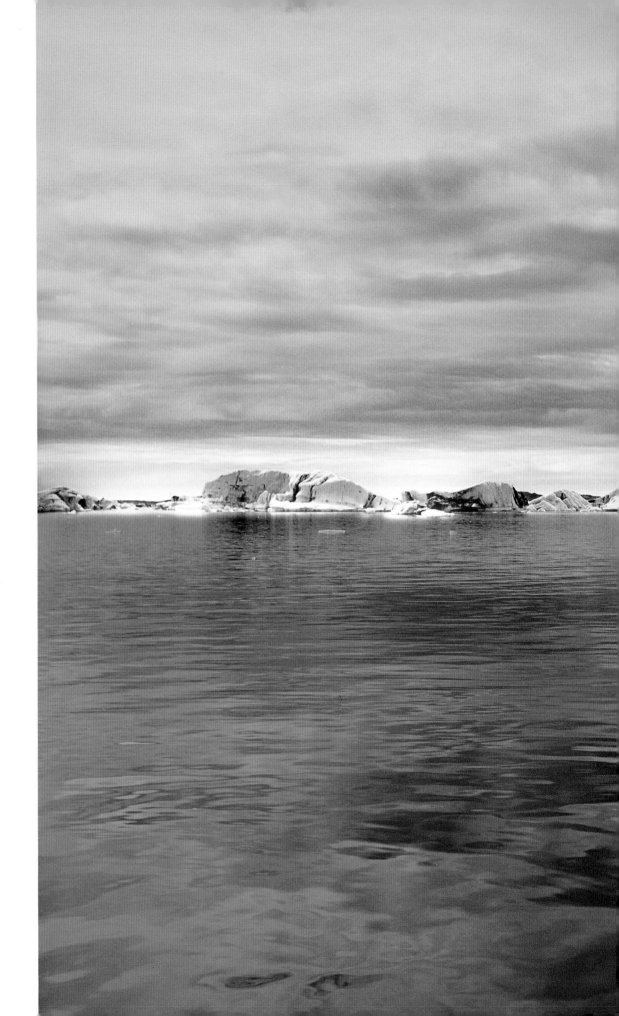

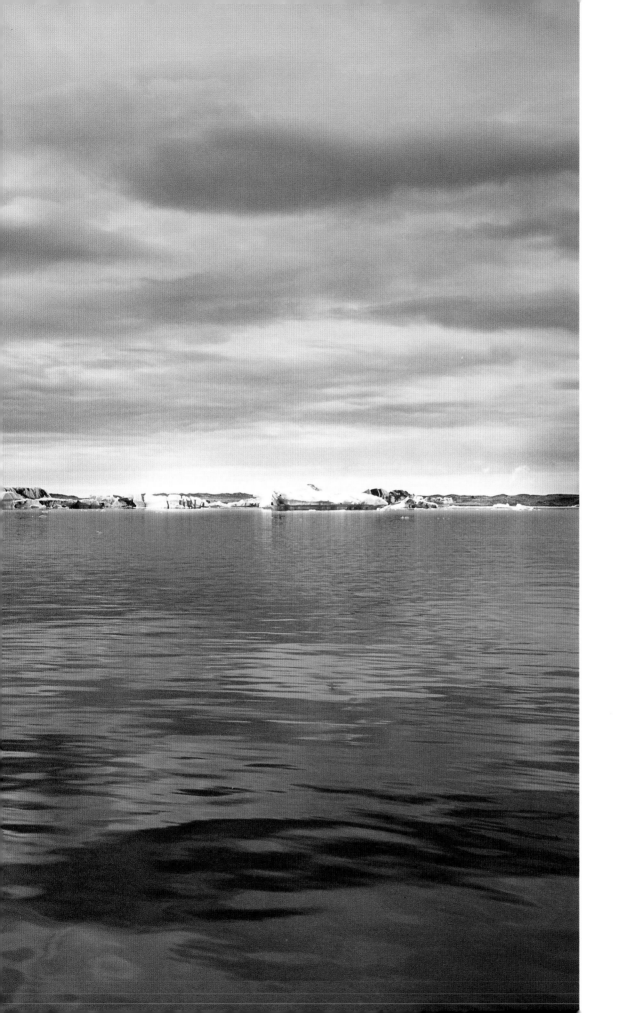

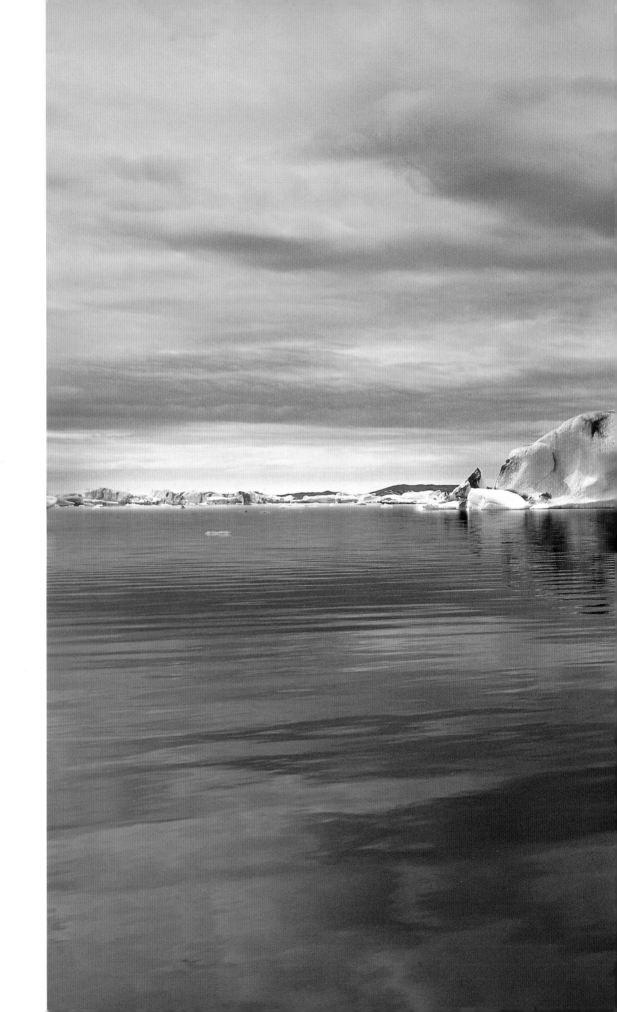

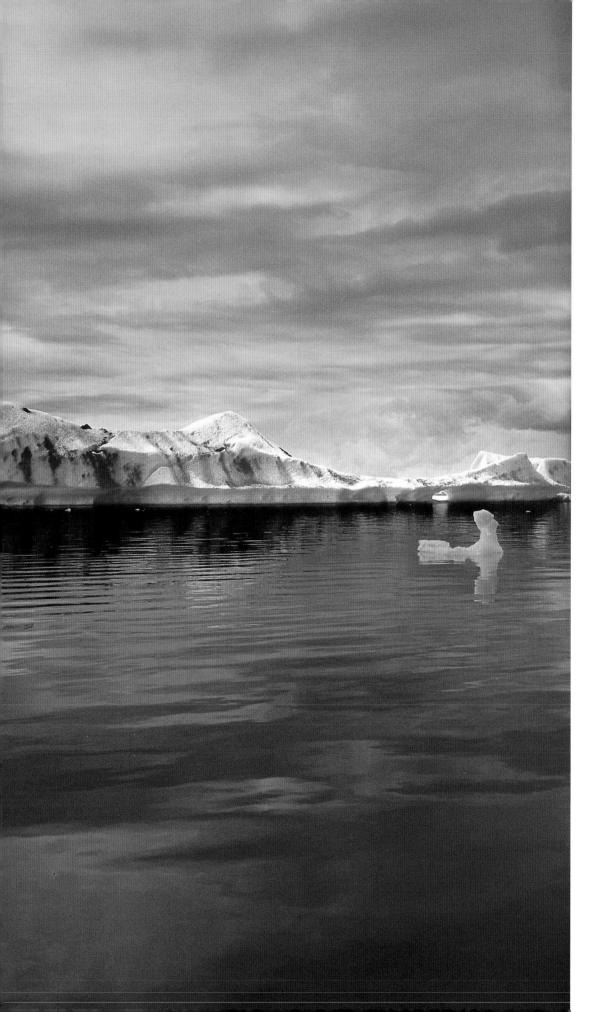

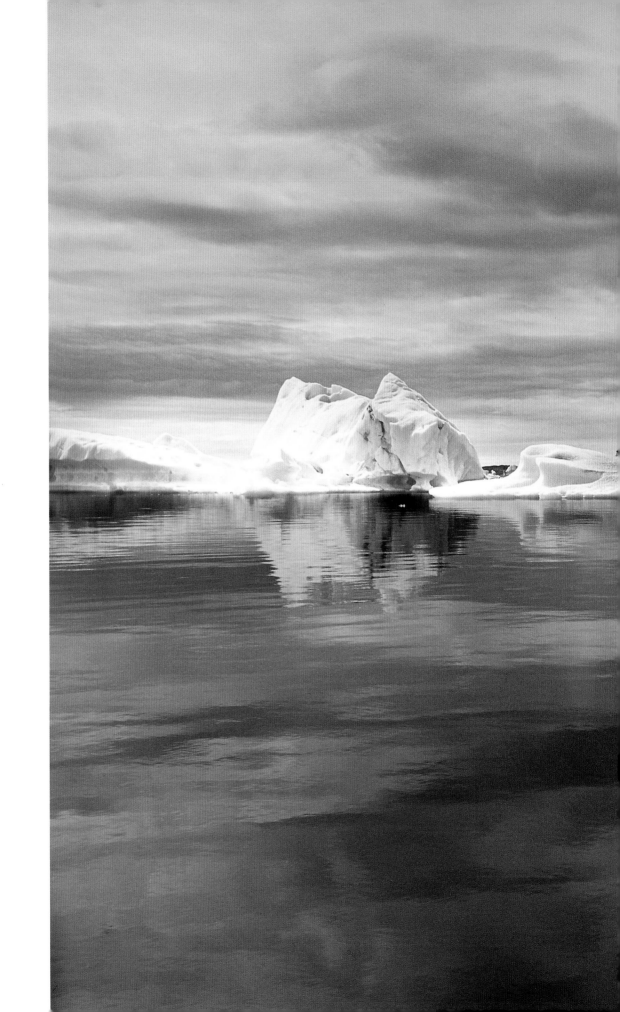

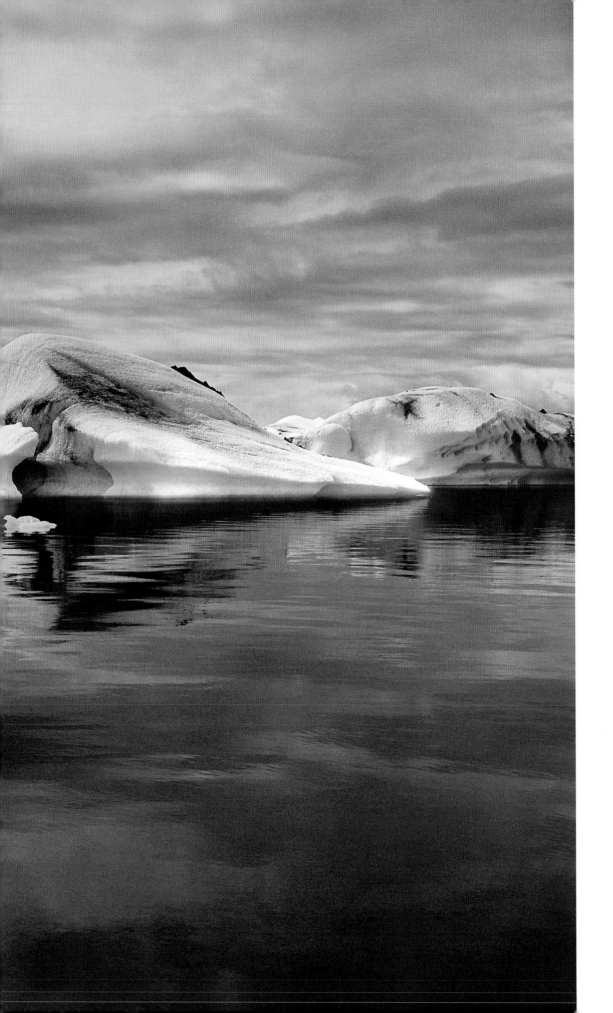

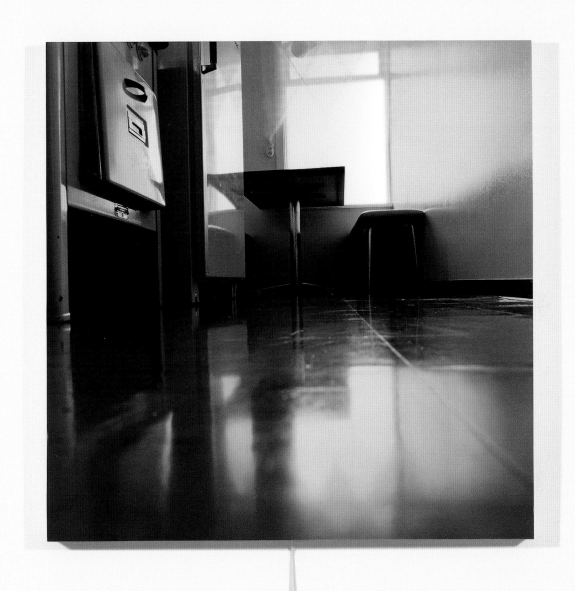

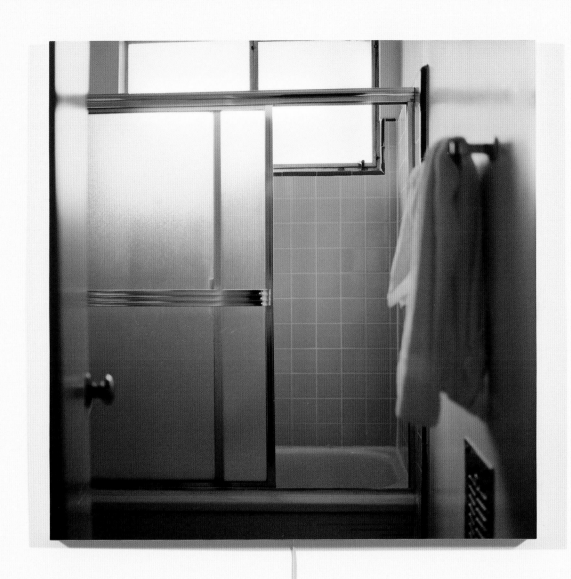

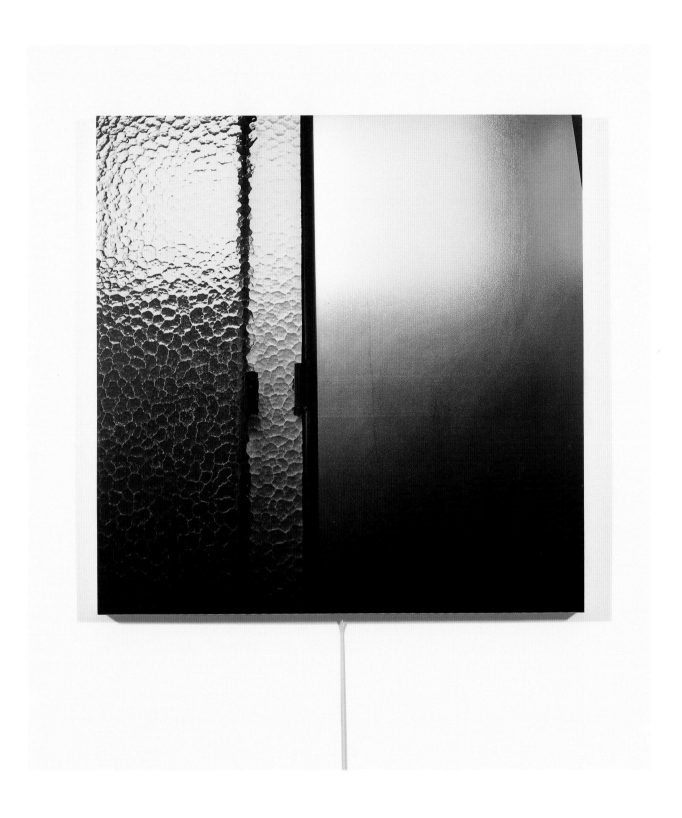

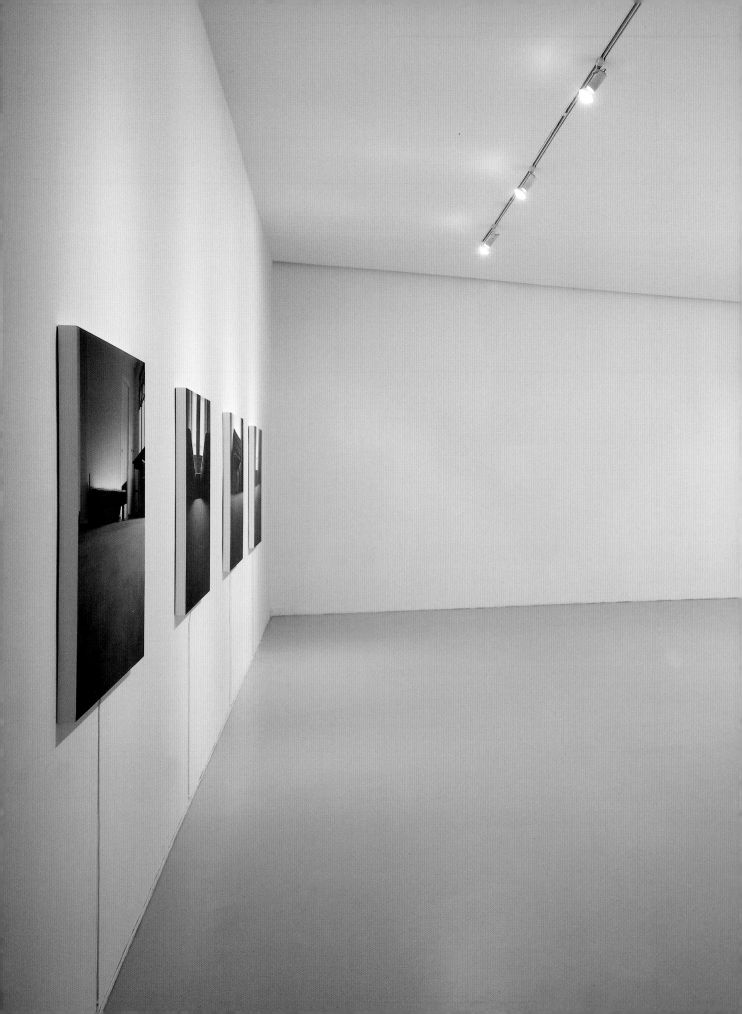

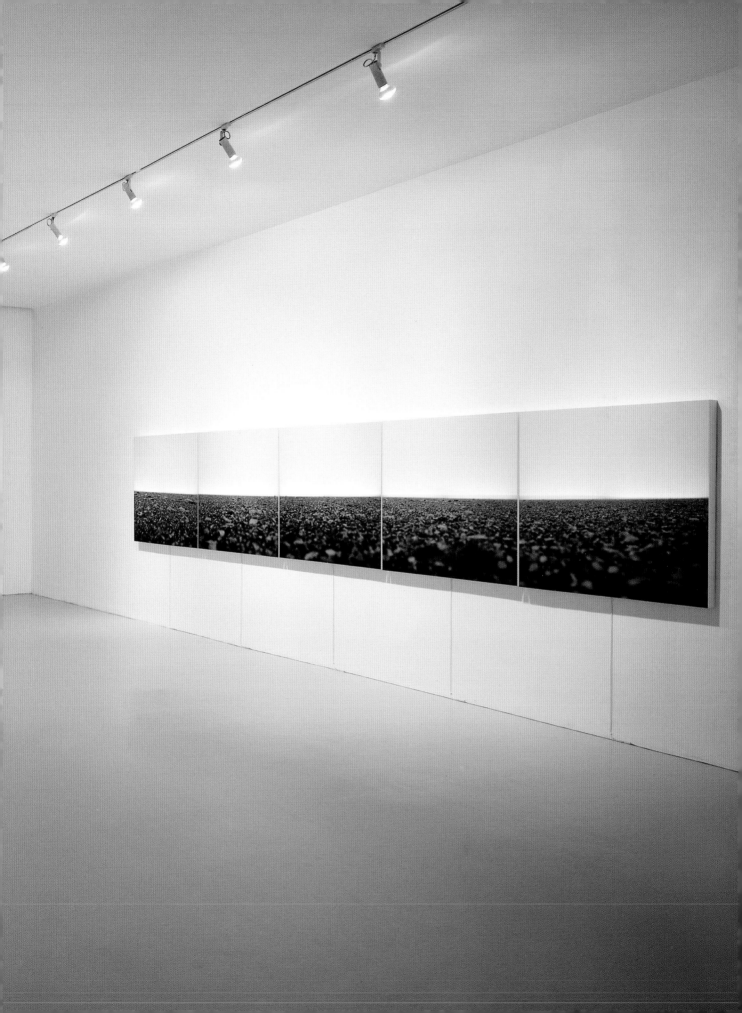

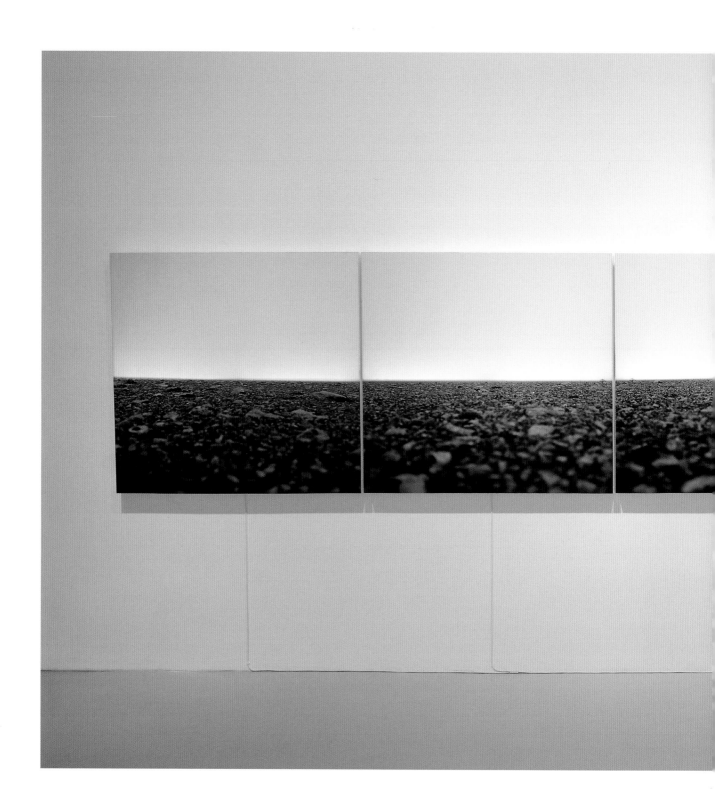

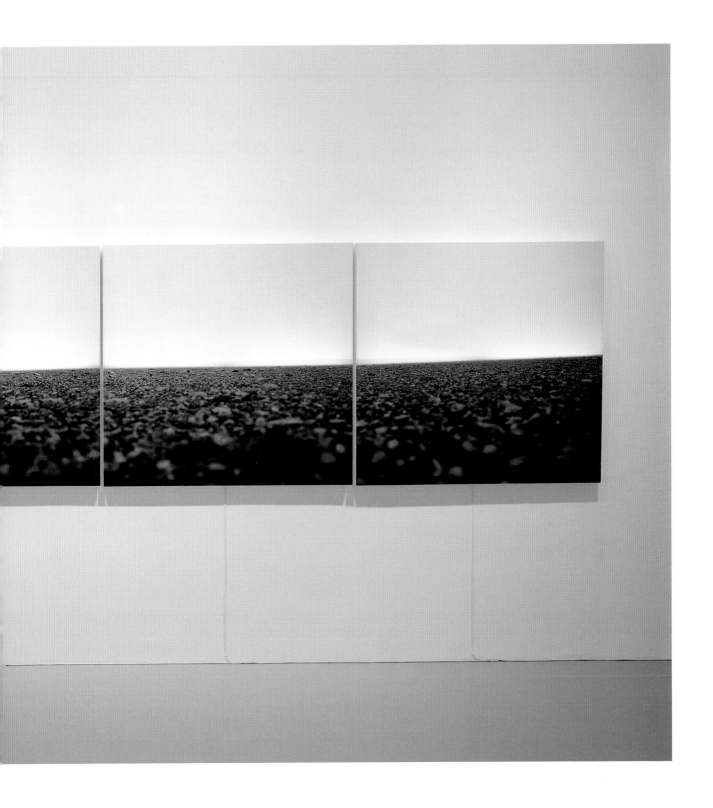

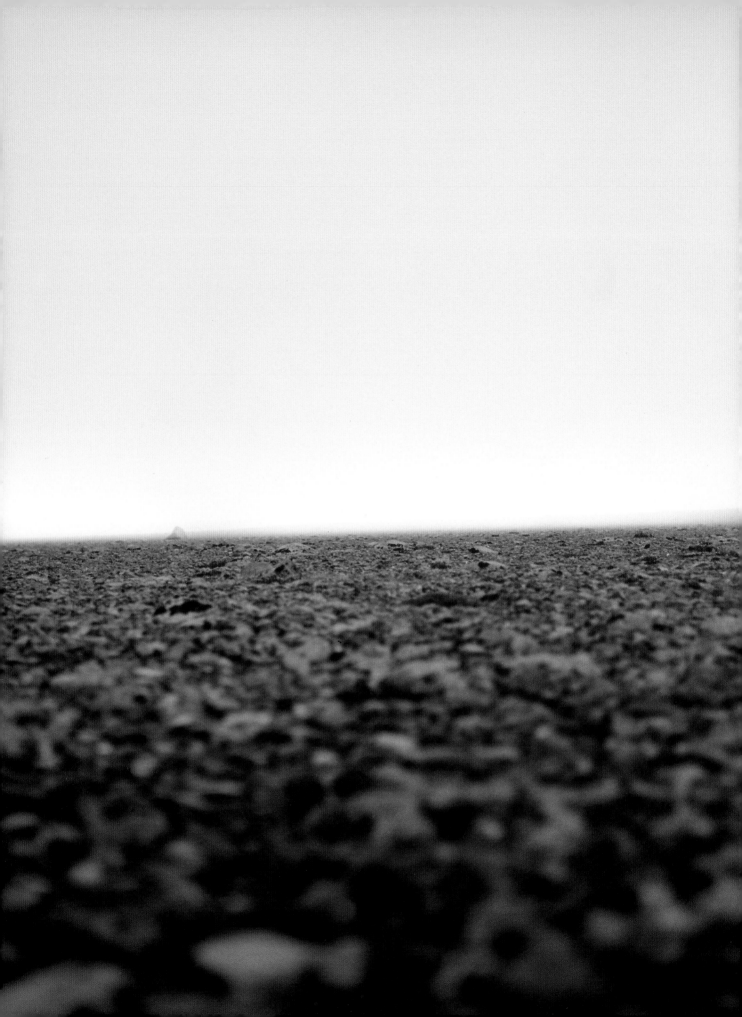

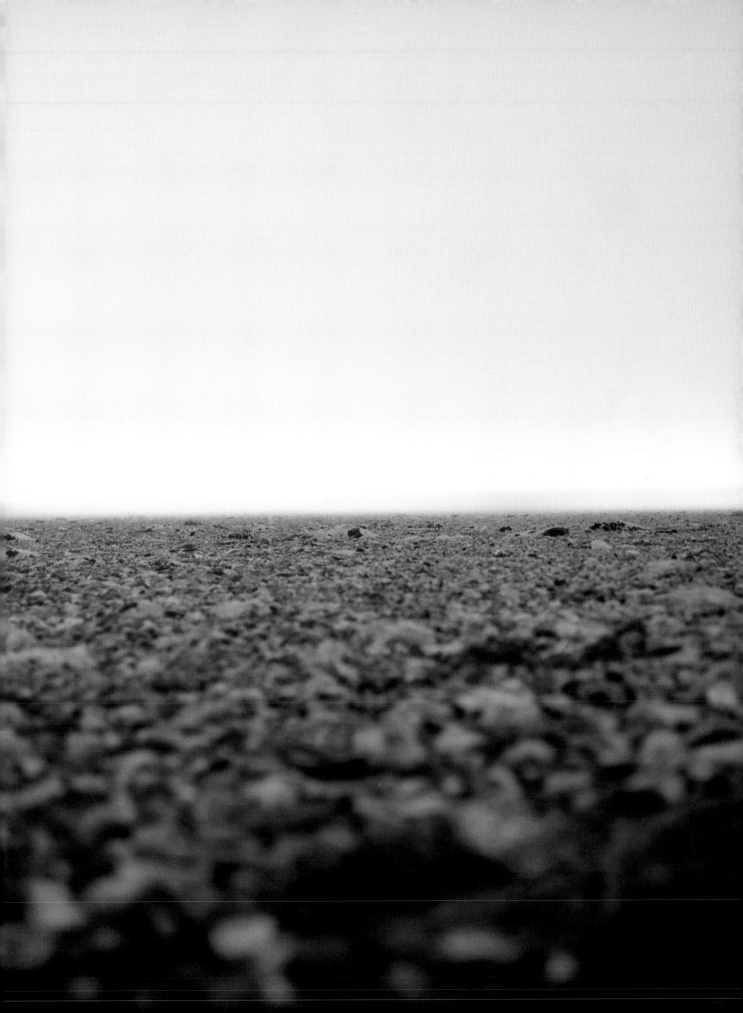

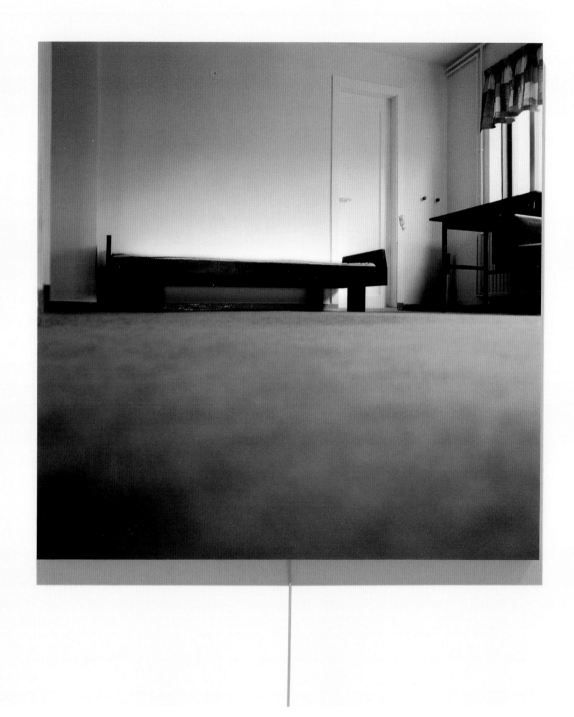

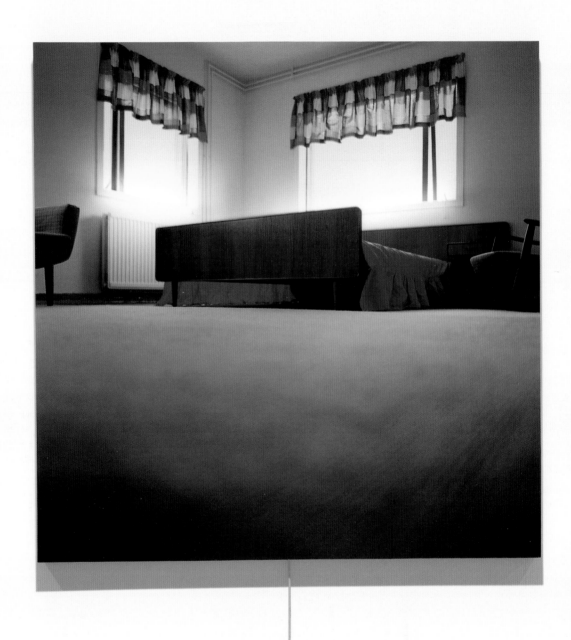

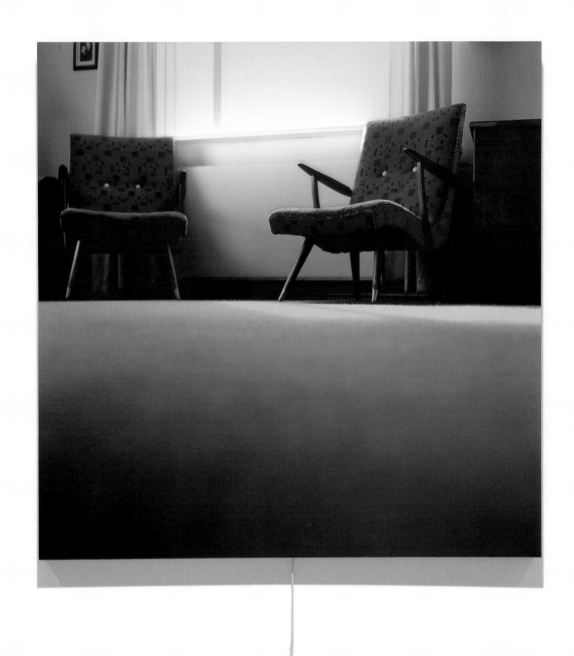

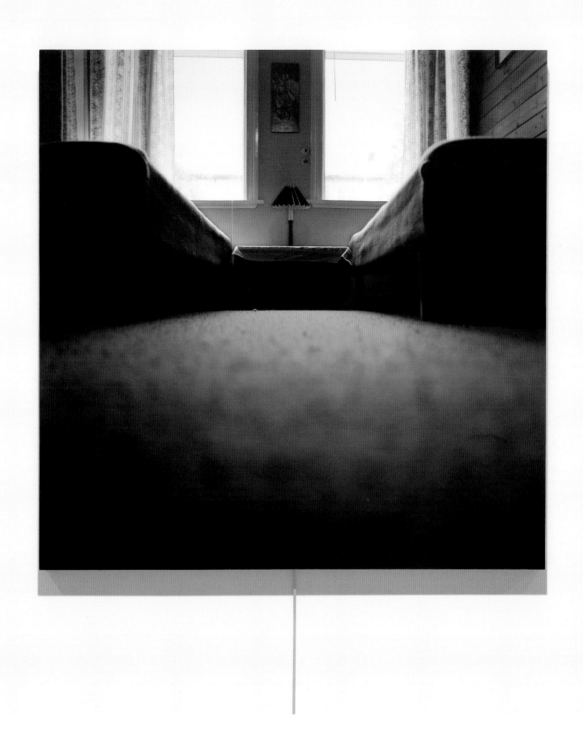

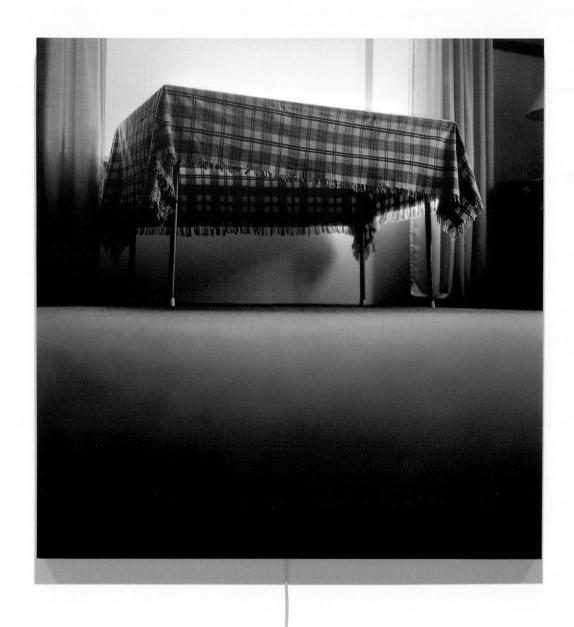

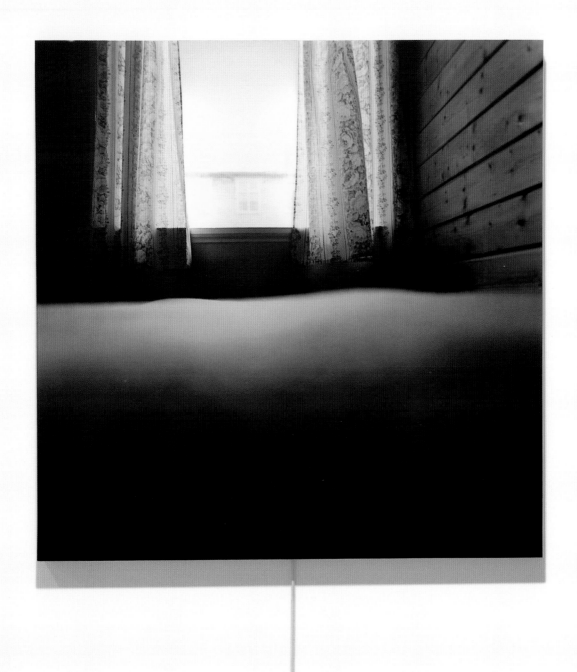

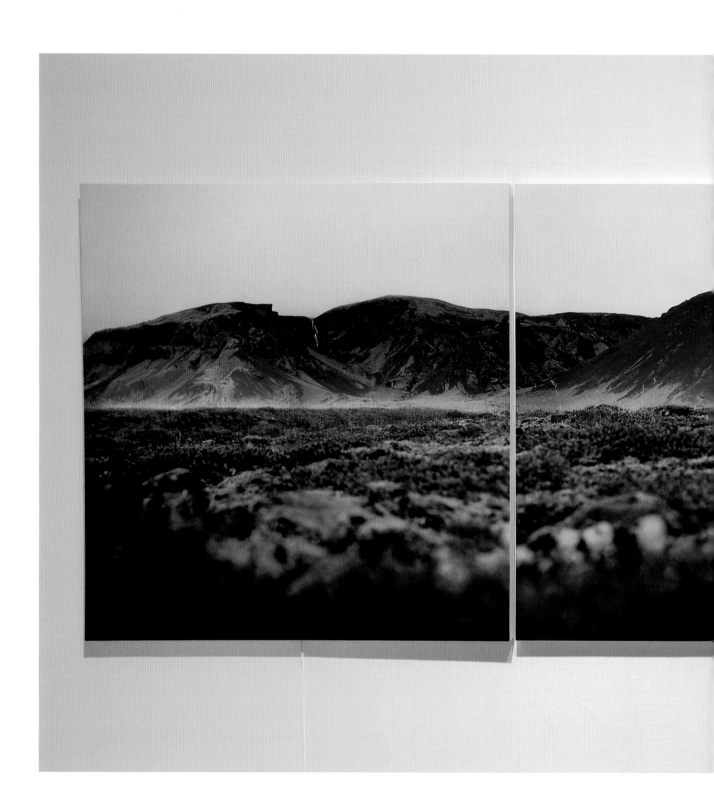

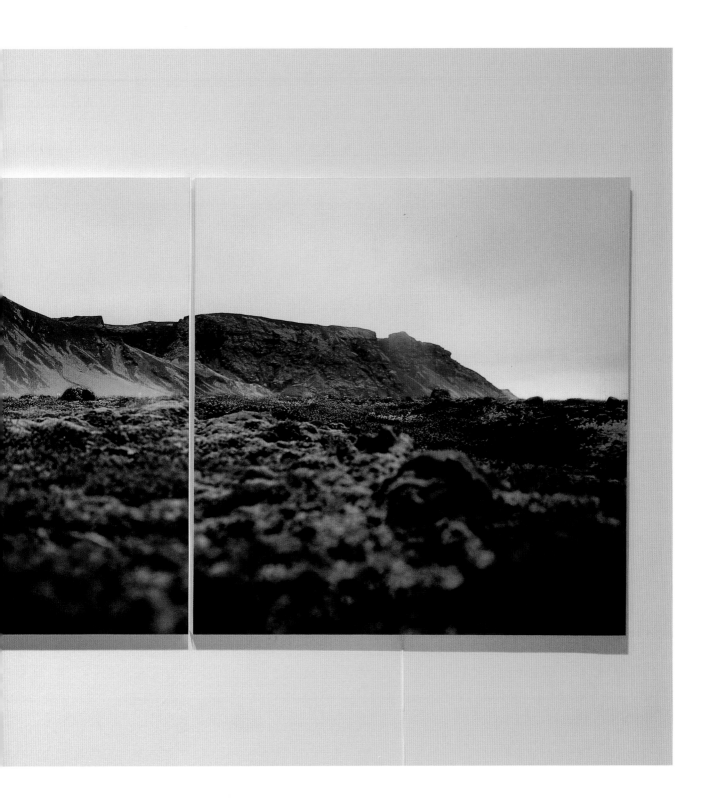

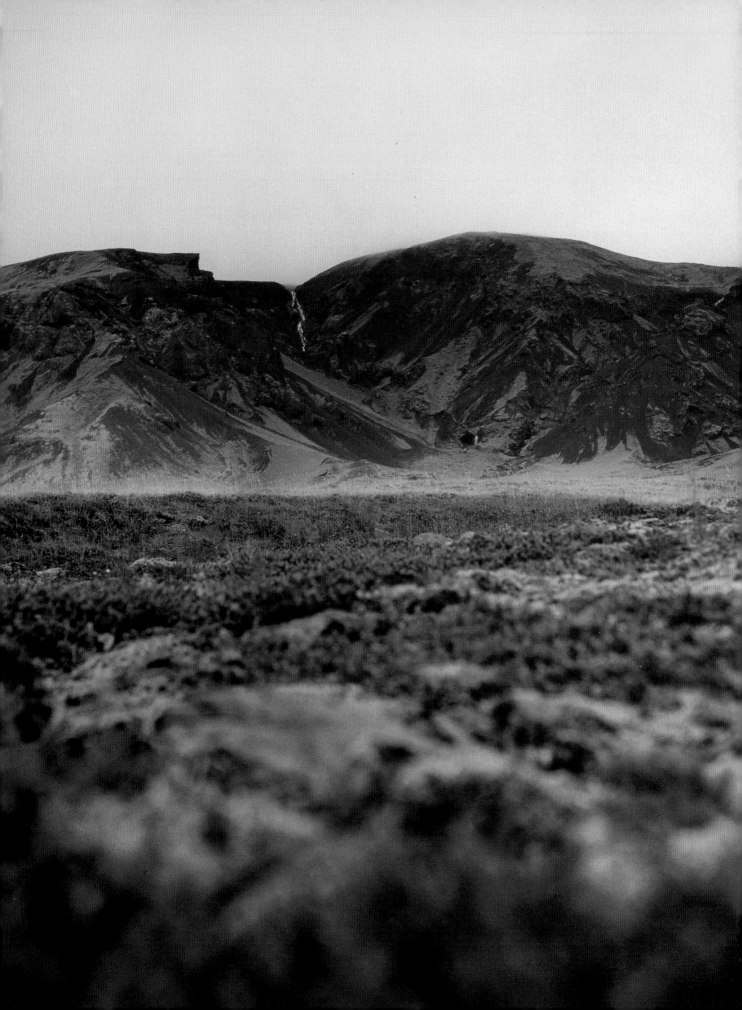

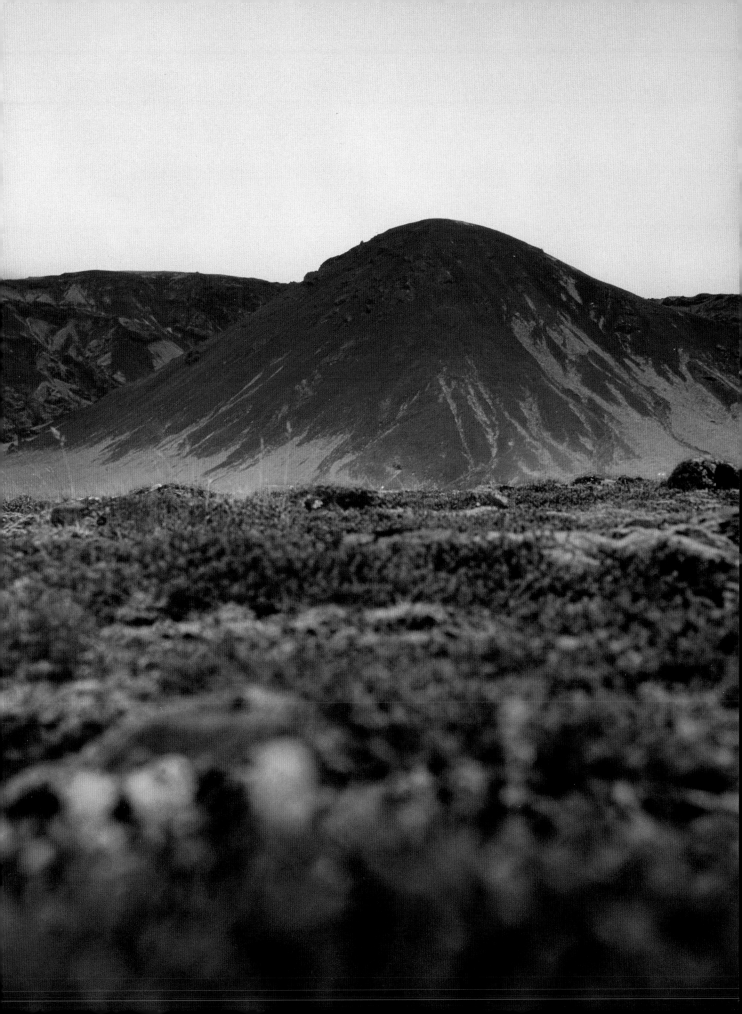

Frost

List of Works
Elenco delle opere

All works are partially backlit C-prints mounted on lightboxes.

Le opere sono tutte fotografie parzialmente retroilluminate su lightboxes.

Iceland: Village, 2001
125x125x4 cm
p. 2

Iceland: Blue Bed, 2001
125x125x4 cm
p. 6

Iceland: Beach, 2001
110x110x4 cm
p. 10

Iceland: Icebergs, 2001
122x460x4 cm
p. 27

Iceland: Icebergs
(detail / particolare)
p. 28-29

Iceland: Icebergs
(detail / particolare)
p. 30-31

Iceland: Icebergs
(detail / particolare)
p. 32-33

Iceland: Kitchen, 2001
125x125x4 cm
p. 35

Iceland: Bathroom, 2001
125x125x4 cm
p. 37

Iceland: Shower Door, 2001
125x125x4 cm
p. 39

Installation view / Installazione
Galleria Gio' Marconi, Milano,
2001
p. 40-41

Kjölur: Desert, 2001
117x630x7 cm
p. 42-43

Kjölur: Desert
(detail / particolare)
p. 44-45

Iceland: Single Bed, 2001
100x100x4 cm
p. 47

Iceland: Red Bed, 2001
100x100x4 cm
p. 48

Iceland: Armchairs, 2001
100x100x4 cm
p. 49

Iceland: Twin Beds, 2001
100x100x4 cm
p. 51

Iceland: Table, 2001
100x100x4 cm
p. 52

Iceland: Window, 2001
100x100x4 cm
p. 53

Porsmörk, 2000
120x350x4 cm
p. 54-55

Porsmörk (detail / particolare)
p. 56-57

Elisa Sighicelli was born in Turin in 1968, she lives in London.

Elisa Sighicelli è nata a Torino nel 1968, vive a Londra.

Education / Istruzione

1995-97
Master in Fine Art, Slade School of Fine Art, University College, London.

1992-95
BA in Sculpture at Kingston University, Kingston Upon Thames, London.

1991-92
Foundation Course in Fine Art at Chelsea College of Art, London.

1988-90
Higher Diploma in Textile Design at Polimoda, Firenze.

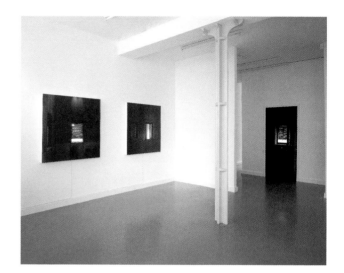

Installation view / Installazione
Laure Genillard Gallery, London, 1998

Installation view / Installazione
Ffotogallery, Cardiff, 1999

Exhibitions
Esposizioni

Solo Exhibitions / Personali

2001
Gagosian Gallery, Beverly Hills.

Galleria Gio' Marconi, Milano.

2000
Centro Galego de Arte
Contemporánea, Santiago
de Compostela.

Centro de Fotografia,
Universidad de Salamanca.

Laure Genillard Gallery, London.

Gallerie Zürcher, Paris.

1999
Ffotogallery, Cardiff.

Galleria Gio' Marconi, Milano.

1998
Laure Genillard Gallery, London.

Group Exhibitions / Collettive

2001
Tell it as it is, Diehl
Vorderwuelbecke, Berlin.

2000
Out of Place, The Lowry,
Manchester.

Residual Property,
Portfolio Gallery, Edinburgh.

Futurama, Museo Pecci, Prato.

*Images: Italian Art from 1942 to
the Present*, European Central
Bank, Frankfurt.

Le pratiche della percezione,
Galleria Civica d'Arte
Contemporanea, Trento.

1999
*Something Old, Something
New, Something Borrowed,
Something Blue*, Casa Masaccio,
San Giovanni Valdarno.

Quadriennale d'arte, Palazzo
delle Esposizioni, Roma.

*Word Enough to Save a Life,
Word Enough toTake a Life*,
Dilston Grove, London.

1998
Close to Home, U.F.F. Galeria,
Budapest.

Instruments of Deceit,
Gasworks, London.

*Sightings: New Photographic
Art*, ICA, London.

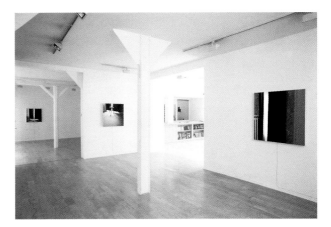

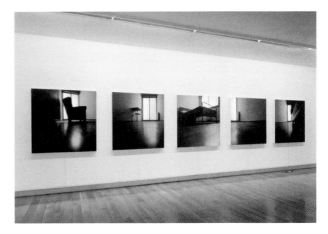

Installation view / Installazione
Galerie Zürcher, Paris, 2000

Installation view / Installazione
"Santiago: Horizon Series", Centro
Galego de Arte Contemporánea,
Santiago de Compostela, 2000

Bibliography
Bibliografia

Elisa Sighicelli. Frost, Gagosian Gallery, Beverly Hills and Galleria Gio' Marconi, Milano, texts by Marcella Beccaria and David Hunt, Charta, Milano, 2001.

James Hall, "Elisa Sighicelli," *Artforum,* January 2001, New York.

Caroline Corbetta, "Arte in Galleria", *Vogue Italia,* no. 606, February 2001, Milano.

Elisa Sighicelli, "Autoritratto," *Tema Celeste,* March-April 2001, Milano.

Elisa Sighicelli, Centro Galego de Arte Contemporánea, Santiago de Compostela, texts by Manuel Olveira and Simon Morrisey, 2000.

Achille Bonito Oliva, *Gratis a bordo dell'arte,* Skira, Milano, 2000.

Out of Place, text by Emma Anderson and James Donald, The Lowry, Manchester, 2000.

Futurama, text by Various Authors, Museo Pecci, Prato, 2000.

Nuits d'hôtel, text by Valerie Da Costa, L'Espal Centre Culturel, Le Mans, 2000.

Le pratiche della percezione, text by Vittoria Coen e Riccarda Turrina, Galleria Civica d'Arte Contemporanea, Trento, 2000.

Gianmarco Del Re, "Loris Cecchini / Elisa Sighicelli," *Contemporary Visual Art,* issue 30, London.

Roy Exley, "Interiors," *Portfolio,* no. 31, Edimburgh.

Martin Herbert, "Elisa Sighicelli," *Time Out,* November 8-15, 2000, London.

Cecilia Pereira, "A Fascinación da Luz," *A Revista do CGAC,* September-December 2000.

Stefano Gualdi, "Elisa Sighicelli," *Tema Celeste,* no. 82, October-December 2000, Milano.

Guido Molinari, "Elisa Sighicelli," *Flash Art,* no. 223, Summer 2000, Milano.

Caroline Corbetta, "Libertà cercasi," *Kult,* no. 3-2000, Milano.

M. Falces, "Elisa Sighicelli pasea por Santiago," *El Pais,* April 29, 2000, Madrid.

Anne Kerner, "Éloge de la lumière," *Recup,* Spring 2000, Paris.

F. Huser, "Sculptures de lumière," *L'Officiel,* no. 845, May 2000, Paris.

Lisa Parola, "I volti dell'arte: Elisa Sighicelli," *La Stampa,* 10 February 2000, Torino.

G. Scalia, "Artificiale o en plein air," *Vogue Italia,* n.596, April 2000, Milano.

Elisa Sighicelli, Laure Genillard Gallery and Ffotogallery, London and Cardiff, texts by Melissa Feldman and Francesca Pasini, 1999.

Augusto Pieroni, *Fototensioni,* Castelvecchi Editore, 1999.

Roy Exley, "Art of The Luminous", *Contemporary Visual Art,* issue 25, London.

Zoo, July 1999, London.

Francesca Pasini, "Più donne che uomini," *Flash Art,* no. 217, Summer 1999, Milano.

Gianmarco Del Re, "Elisa Sighicelli," *Flash Art,* no. 214, February-March 1999, Milano.

Elisabetta Tolosano, "Elisa Sighicelli," *Flash Art,* no. 217, Summer 1999, Milano.

Close to Home, U.F.F. Galeria, Budapest, texts by Various Authors.

Sightings: New Photographic Art, ICA, London, text by Simon Morrisey.

Roy Exley, "Elisa Sighicelli," *Art Press,* no. 241, December 1998, Paris.

Gianmarco Del Re, "Elisa Sighicelli," *Flash Art International,* no. 203, November-December 1998.

Roy Exley, "Traces of Habitation," *Creative Camera,* issue 354, October-November 1998, London.

Sue Hubbard, "Elisa Sighicelli," *Time Out,* no.1498, October 7-14, 1998, London.

Simon Morrisey, "Amnesia: Sarah Dobai, Rachel Lowe, Sophy Rickett, Elisa Sighicelli," *Contemporary Visual Art,* issue 18, London.

Achille Bonito Oliva, *Oggetti di turno: dall'arte alla critica,* Marsilio, Venezia 1998.

Guido Curto, "Elisa Sighicelli," *Flash Art,* no. 202, Milano.

Finito di stampare nell'aprile 2001
da Leva Spa, Sesto San Giovanni
per conto di Edizioni Charta
su carta Gardamatt Art delle cartiere del Garda Spa